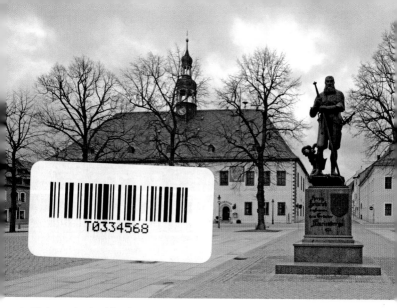

▲ *Blick von der Stadtkirche St. Marien über den Marktplatz zum Rathaus. Im Vordergrund Denkmal für den Stadtgründer Herzog Heinrich den Frommen v. Sachsen (1900 errichtet)*

bastian, denen man bald auch eine erste hölzerne Kapelle errichtete. Grundherr in dem neuen Bergbaugebiet war Herzog Heinrich der Fromme von Sachsen, der Bruder des regierenden Landesherrn in Dresden, Herzog Georg des Bärtigen. Er griff wie vor ihm schon Georg in Annaberg und Kurfürst Ernst und Herzog Albrecht in Schneeberg mit administrativen Verordnungen und vor allem auch stadtplanerisch in das Geschehen ein und verfügte am Sonnabend nach Jubilate 1521 »eyne Bergkstadt ... bawen zu lassen«, versprach allen, die sich ansiedelten, bestimmte Privilegien und behielt sich selbst vor, »statt und Raum« (Flurstücke) »zu Eyner Kirche, Eynem Schloss, Eynem Rathaus und neun hofstete am markt welche wir unsers gefallens bawen anrichten und ausstecken lassen.«

In ähnlicher Weise wie 1496 in Annaberg wurde am 29. April 1521 der Grundriss für die zu erbauende Stadt markiert. Dr. Ulrich Rülein

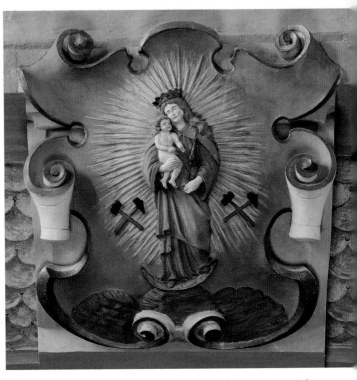

▲ *Wappenkartusche mit Marienberger Stadtwappen am mittleren Emporenbogen der Orgelempore (1896/97)*

von Calw wurde wie schon in Annaberg in der neuen Bergstadt noch einmal mit einer solchen Aufgabe betraut. In der Wüstenschlettaer Flur ließen Rülein und die herzoglichen Beamten an einem leicht nach Süden geneigten Hang in 610 Metern Höhe von einem Bauern mit dem Pflug nach alter Tradition den großen quadratischen Markt mit je 130 Metern Seitenlänge abziehen. Vom rechten Winkel beherrscht, streng geometrisiert und in symmetrischer Ordnung wurden Straßen, Gassen, Baublöcke dem Marktquadrat angefügt, nachdem die Stadt-

fläche vom Wald gerodet und reguliert worden war. Diese Gestalt ist bis heute anschaulich! Auch die Stadtbefestigung, die in Resten erhalten ist, bzw. ihr historischer Verlauf, beschreibt ein Quadrat, das allerdings im Südwesten abgeschrägt ist. Der städtische Wohnbereich und der Bergbaubezirk mit allen frühindustriellen Anlagen wurden bereits beim Gründungsvorgang sorgfältig getrennt.

1523 verlieh der Herzog der neuen Siedlung das Stadtrecht. Glaubte man, der hl. Anna, der Mutter der Maria, sei der reiche »Bergsegen« im nahe gelegenen, nach ihr benannten Annaberg zu verdanken, so erhoffte man Gleiches auch von der Tochter, deren Name Maria für die neue Stadt und deren Bild in die Wappen der Stadt und der Bergknappschaft aufgenommen wurden. Maria wurde auch zur Patronin der ersten Kirche von 1537 und der zweiten von 1558 bestimmt. Die Stadt wuchs sehr rasch und zählte um 1550 schon rund 4000 Einwohner, fast halb so viel wie Leipzig.

Der Geist der neuen Epoche der Renaissance und des Humanismus waren die Antriebskräfte bei der Anlage und Ausgestaltung dieser einzigartigen neuen Stadt. Ästhetische Ordnung, Zweckmäßigkeit, Sicherheit, Hygiene waren die städtebaulichen Ziele Rüleins, angeregt von der 1416 wiederentdeckten römischen Architekturlehre des Vitruv, die seit 1485 veröffentlicht und von Künstlern und Architekturtheoretikern begeistert aufgenommen worden war.

Baugeschichte

Für den Bau der Pfarrkirche sah diese Stadtplanung keine dominierende Position mehr vor wie in Schneeberg und Annaberg, wo der jeweils wichtigste Sakralbau alle anderen Gebäude weit überragt. Überhaupt verzögerte sich die Errichtung einer monumentalen Marienberger Stadtkirche auffällig. Bis 1536 hatte man sich mit der schon genannten Kapelle und einer weiteren am westlichen Stadtrand begnügt. Dann wurde im unteren südöstlichen Stadtviertel eine hölzerne, Maria geweihte Kirche bis 1537 erbaut. Im gleichen Jahr wurde die Reformation in der Stadt eingeführt. Doch schon seit 1529 war am Ort neben der altkirchlichen Messe auch die lutherische Predigt zu

hören gewesen. In dieser anfänglichen Bikonfessionalität und der Zurückhaltung des Stadt- und Landesherrn in Sachen Kirchenbau dürfte der Grund zu suchen sein, dass erst 1558 mit dem Bau einer monumentalen, nun massiven evangelischen Stadtkirche begonnen wurde. 1564 konnte diese letzte große obersächsische Hallenkirche geweiht werden, 1572 wurden die abschließenden Arbeiten beendet. Die Bauvorbereitungen nahmen der Stadtrichter Georg Hösel und vier Räte der Stadt in die Hand. Sie reisten nach Pirna an der Elbe, wo sie die dortige Stadtkirche besichtigten, die eben ihrer Vollendung entgegenging. Hier verpflichteten sie den Steinmetz und Ratsbau- meister Wolf Blechschmidt für das Marienberger Projekt. Er war der Meister des kunstvollen Gewölbes des Pirnaer Hallenbaus, das 1546 vollendet war. Für 1557 und 1558 lassen sich Werksteintransporte aus den Elbsandsteinbrüchen bei Pirna nach Marienberg belegen und am 18. April 1558 wurde der Grundstein zu einer dreischiffigen gewölb- ten Hallenkirche von fünf Jochen Länge und einem zusätzlichen Em- porenjoch im Westen sowie mit einem fünfseitig geschlossenen Chor im Osten nach Pirnaer Vorbild und einer Westturmanlage gesetzt. Zuvor hatte man die ältere Holzkirche mit Winden zur Seite bewegt und den frei gewordenen Bauplatz vergrößert.

Der Außenbau

Die Westfront der Turmanlage der Kirche mit dem Hauptportal steht in der Flucht der Straßenachse, die vom Zschopauer in südöstlicher Richtung zum Böhmischen Tor führt und in ihrem mittleren Verlauf die Nordostseite des Marktplatzes begrenzt. Sie hat den Charakter einer Schaufront. Der quadratische Turmunterbau ist auf die Mittel- achse der Kirche bezogen und zur Hälfte in ihren Baukörper einge- stellt. Die Gewände seines Hauptportals werden von spätgotischen Stabwerkprofilen aus Sandstein gerahmt, die Formen schließen sich nach oben zu einem Kielbogen zusammen. Das über dem Portal und dem Kaffgesims liegende Maßwerkfenster entzieht sich dagegen – wie alle anderen Fenster der Kirche – der üblichen gotischen Spitz- bogenform und schließt im runden Bogen, wie ihn die Renaissance

▲ *Die Westfront der Kirche im Achsensystem des Stadtgrundrisses, von Nordwesten*

bevorzugt. Das Nebeneinander beider Stile und ihrer Einzelformen ist typisch für den Marienberger Außenbau, erscheint zuweilen unorganisch, zuweilen auch sehr reizvoll. Bemerkenswert ist, dass man für das Hauptportal der Kirche noch im Jahre 1559 entschieden spätgotische Formen wählte, während man an anderen Bauten der Stadt, wie am Rathaus, schon 20 Jahre zuvor ein Portal in Renaissanceformen geschaffen hatte.

Das Turmuntergeschoss schließt mit einem kräftigen Konsolgesims ab, das sich auf gleicher Höhe als Traufgesims auch um das gesamte Langhaus und den Chor zieht und dem Bau eine wirkungsvolle Horizontale in den entwickelten Formen der Renaissance verleiht.

Die Turmobergeschosse treten in oktogonaler Form in Erscheinung. Die bis kurz nach 1560 erreichte Höhe des 1559 begonnenen Turms

wird durch die Höhe der oberen Eckquader markiert, welche sich von den Putzflächen, in die sie eingebunden sind, abheben. An dieser Stelle schloss er im 16. Jahrhundert mit einer hölzernen Laterne mit Spitzhelm ab. Nach dem großen Stadt- und Kirchenbrand 1610 wurde das Turmoktogon um zwei Geschosse erhöht und mit einer kraftvollen frühbarocken Zwiebelhaube mit zierlichem Laternenabschluss bekrönt. Der Turm besaß damit eine Höhe von 60 Metern und wirkte nun eindrucksvoller im Bild des Marktplatzes und der ganzen Stadt.

Die oktogonalen schmalen Treppentürme, die ihn nördlich und südlich begleiten, sind von unterschiedlicher Höhe. Beide erschließen die westlichen Emporenbereiche, der Erstere darüber hinaus die Obergeschosse des Hauptturms mit der Türmerwohnung, und die Dachböden. Die Unterbrechung des Konsolgesimses an den Wandpartien des Turmes und des Langhauses oberhalb des südlichen Nebentürmchens beweist, dass dieser Bauteil unvollendet blieb bzw. eine Ausführung wie am nördlichen Turm und damit eine symmetrische Fassadenarchitektur vorgesehen war, wie dies der symmetrische Grundriss der Kirche auch erwarten lässt.

Wolf Blechschmidt, der wesentlich den Turmbau ins Werk setzte, starb schon 1560. Für die Errichtung des nach Nordosten in 57,60 Metern Länge sich anschließenden Langhauses und Chors verpflichtete man den Steinmetzmeister Christoph Kölbel aus Plauen, der die Witwe Blechschmidts geheiratet hatte und dessen Hütte weiterführte. Diese Bereiche des Baus waren als dreischiffige gewölbte Halle mit umlaufender Empore angelegt.

Ohne Einzug, wie in Schneeberg und Pirna, schließt der Chor an das knapp 27,60 Meter breite, fünf- bzw. sechsjochige Langhaus an. Die Negierung des Chors als besonderer Raumteil, die Tendenz zum einheitlichen Hallenraum und die Symmetrie des Grundrisses drücken sich auch am Außenbau aus. Sie erscheinen als ein Reflex der besonderen, rational geordneten Stadtgestalt.

Die 18 an den Außenwänden verteilten Strebepfeiler aus unverputzten Sand- und Granitsteinblöcken zeigen, dass es sich um einen Gewölbebau handelt, dessen Gewölbelasten und -schübe abzufangen sind. Die Zweireihigkeit der Fensterfolgen mit je einem kleineren

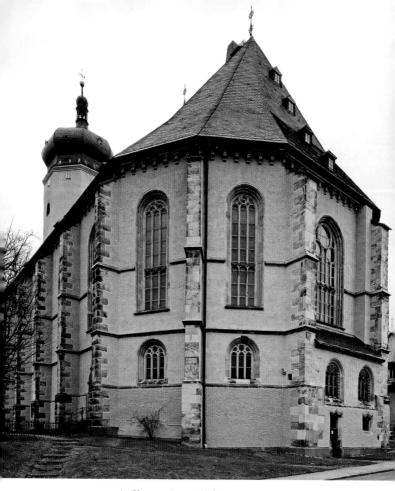

▲ *Chorpartie von Südosten*

und einem größeren Fenster je Achse übereinander erklärt sich aus der dahinterliegenden Emporenanlage. Sie sind rundbogig, jeweils vertikal gegliedert durch drei oder vier Sandsteinpfosten und in den

oberen Teilen durch einfacheres Maßwerk in Rundbogen-, Kreis-, Fischblasen- und anderen Formen ausgefüllt.

Oberhalb der kleinen unteren Fensterreihe läuft ein Kaffgesims um den gesamten Bau und verkröpft sich auch um die Strebepfeiler. Ein weiteres Kaffgesims liegt auf Höhe der horizontalen Maßwerkuntergliederung bei den großen oberen Fenstern. Eine dritte Horizontale bildet das schon genannte Konsol-Traufgesims, eine vierte das Sockelprofil. Am Traufgesims über dem Chorscheitel sind die Jahreszahl 1562 und fünf Schilde mit den Initialen derjenigen Marienberger Beamten und Bürger angebracht, die 1557 den Kirchenbau einleiteten, darunter die des Stadtrichters Georg Hösel. Ebenso wie der Hauptturm mit der Vorhalle ordnet sich auch die Sakristei der Symmetrieachse zu. Sie liegt im Chorscheitel hinter dem Altar und tritt am Außenbau als erdgeschossiger Pultdach-Vorbau mit zwei Fenstern zwischen einem Strebepfeilerpaar vor. Ebenso greift sie im Inneren in den Chor ein und füllt den Raum unter der Empore aus.

Die Nebenzugänge zur Kirche sind als Sandsteinportale gestaltet, die typische Renaissanceformen wie Eierstab, Zahnschnitt, Diamantquader aufweisen. Sie stehen im merkwürdigen Gegensatz zur spätgotischen Stilhaltung des kielbogigen Hauptportals im Westen.

Bis 1562 waren die Turmfront und die Außenmauern errichtet. Neben den Sandstein- und Granitquadern sowie den in Sandstein gearbeiteten Maßwerkfenstern und Portalen verwendete man Gneis-Bruchstein, der im Bergbau anfiel, für das Aufmauern der Wandflächen, die man verputzte. Am 16. Juni 1562 wurde das Dachwerk gehoben und danach mit der Einwölbung des Raums begonnen. Der erste Gottesdienst wurde am 6. Februar 1564 gehalten. 1567 bis 1572 wurden hölzerne Emporen eingebaut. Die Kosten für diesen Bau, ohne seine Ausstattung, beliefen sich auf 37 000 Gulden.

Schon 46 Jahre nach der Einweihung der Kirche wurden beim großen Stadtbrand am 31. August 1610 die Dächer und die gesamte Ausstattung ein Raub der Flammen. Auch die Gewölbe von Langhaus und Chor brachen ein und wurden zerstört. Diese letzte große obersächsische Hallenkirche des 16. Jahrhunderts ist uns somit nur mit ihren Außenmauern und der Turmanlage, darüber hinaus im Inneren

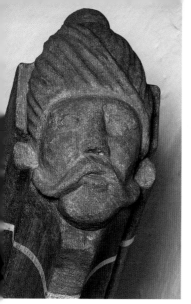
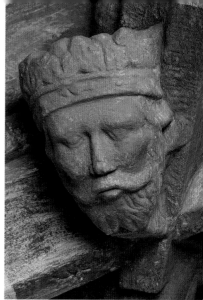

▲ *Rippenendungen in Kopfform an den Gewölben der ehemaligen Kapellen seitlich der Eingangshalle, um 1560*

in Gestalt von vier spätgotischen Nebenräumen erhalten, deren Gewölbe standhielten: der Vorhalle im Südwesten und den beiden seitlich angeschlossenen kapellenartigen Räumen sowie der Sakristei im Nordosten. Auch die vier spätgotischen Spindeltreppen, die Zugänge zu den Emporen, sind verschont geblieben. Dagegen erlebt man den Hallenraum heute in der barocken Neuinterpretation des 17. Jahrhunderts mit bemerkenswerten Veränderungen aus der Zeit des Historismus.

1992/94 musste das Tragwerk des hohen Satteldaches, das wie in Pirna Langhaus und Chor einheitlich überspannt und das Außenbild des Sakralbaus entscheidend mitbestimmt, völlig erneuert werden. 1994/96 erfolgte die Restaurierung der Turmanlage, 2001/02 die der Außenbereiche von Langhaus und Chor. Danach konnte eine umfassende Innensanierung und -restaurierung durchgeführt werden.

Der Innenraum

Die 1559 begonnene Eingangshalle im Turmerdgeschoss weist ein aus Ziegeln gemauertes Gewölbe mit Sandsteinrippen in Sternform auf. Die Rippen zeigen im Profil tiefe Hohlkehlen und jeweils abschließende dünne Rundstäbe. Unter 32 Steinmetzzeichen dieses Gewölbes ist fünfmal das des Wolf Blechschmidt erkannt worden, auch Steinmetzzeichen seines Nachfolgers Christoph Kölbel sind in der Kirche und darüber hinaus in Pirna und Annaberg zu finden.

Zu den beiden Seitenräumen, ehemaligen Kapellen, führen spitzbogige Durchgänge, deren Gewölbe ebenfalls Sternformen zeigen. Im Gewölbe des südöstlichen Nebenraums, der ehemaligen Taufkapelle, sind die für die obersächsische Spätgotik charakteristischen, frei in den Raum strebenden Rippenendungen zu sehen, die sich ihrer ursprünglichen Funktion entfremdet zu vollplastischen Körpern entwickelt haben und in einem Löwenkopf und einem schnauzbärtigen Männerkopf enden. In Letzterem wird nach der Tradition ein Porträt des Wolf Blechschmidt, nach anderer Überlieferung ein Türke, eine Erinnerung an die Türkenkriege des 16. Jahrhunderts, gesehen. Die Köpfe an dem meisterlichen Gewölbe des nördlichen Raums gelten als Porträts des Landesherrn, Kurfürst Augusts, und seiner Gemahlin Anna, zu deren Regierungszeit die Kirche errichtet wurde. Diese Gewölbe mit ihren vielfach sich kreuzenden Rippen und Zierformen können eine Vorstellung von dem 1610 zerstörten Hauptgewölbe geben.

Bemerkenswert sind auch die beiden schmalen Rippengewölbe der Sakristei von 1558/60. Sie werden durch einen Gurtbogen geteilt, der das über ihm lastende Mauerwerk des Chorscheitels trägt.

Nach der Katastrophe von 1610 war die Stadt verarmt, zumal auch der Bergbau in eine Krise geraten war. Nur mit einfachen Mitteln konnte die Kirche 1616 erneuert werden; der Innenraum erhielt, wie berichtet, eine hölzerne Flachdecke über gewundenen Holzstützen. Immerhin konnte um 1610 die neue Kanzel, 1617 der neue Altar aufgestellt werden.

Endlich entschloss man sich 1667, die dreischiffige Halle im Sinne des Ursprungsbaus wieder zu wölben, die große Emporenanlage wie-

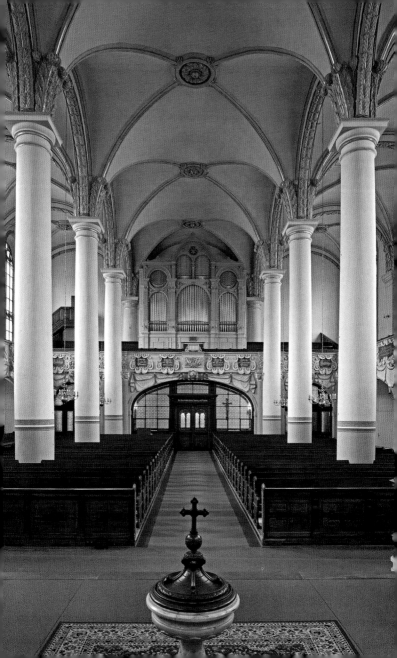

der zu errichten und damit die Raumgestalt zu schaffen, die noch heute gültig ist. Der kurfürstliche Rat Ehrenfried von Klemm, Sohn eines Marienberger Bergbeamten, hatte den Dresdner Hof für das Vorhaben interessieren können und vom Dresdner Ratsmaurermeister Andreas Klengel († 1676) wurde die Planung erstellt.

Über fünf freistehenden hohen toskanischen Säulenpaaren und ihnen zugeordneten Halbsäulen- und Pilastervorlagen entlang der Wände des Raums schließen sich gemauerte und verputzte Kreuzgewölbe. Im Mittelschiff wird das Gewölbe in Längsrichtung zwischen den Säulen durch Gurtbögen verstärkt, in den Seitenschiffen in Querrichtung zwischen den Säulen und den Wandpilastern. Die Säulen sind gemauert und verputzt, ihre Standpunkte im Grundriss entsprechen denen der ehemaligen Gewölbepfeiler von 1562. Sie beziehen sich auf die Strebepfeiler des Blechschmidt-Baus, die nun wieder in Funktion traten. Auch die umlaufende breite Emporenanlage wiederholt die Konzeption des 16. Jahrhunderts, nun allerdings massiv, mit je einem Kreuzgewölbe je Fensterachse als Unterbau. Die vier Emporenzugänge, die schon in der ersten Bauphase ab 1558 als massive, von Steinmetzen ausgeführte Spindeltreppen entstanden waren, hatten den Brand von 1610 überdauert und wurden in das erneuerte Emporensystem integriert. Zwei dieser Spindeln aus Sandstein mit gedrehten Mittelsäulen und Handläufen liegen im Chorscheitel, symmetrisch situiert zu beiden Seiten der Sakristei, zwei weitere in den Nebentürmen der Westseite, im südlichen eine fragmentarisch erhaltene Doppel-Spindeltreppe mit zwei gegeneinander um 180 Grad versetzten Treppenläufen. Die Emporengewölbe öffnen sich zum Raum in Korbbogenform, die umlaufende Emporenbrüstung ist verputzt.

Die Parliere Johann Heller und Michael Seyffart leiteten die Bauarbeiten, die 1675 abgeschlossen wurden, nachdem man 1673 mit der Errichtung der Emporen begonnen hatte. 1675 sandte der kurfürstliche Oberlandbaumeister Wolf Caspar von Klengel (1630–1691) italienische Stuckateure unter Leitung des Alessandro Pernasione von Dresden nach Marienberg, welche die Aufgabe hatten, die Gewölbehalle mit Stuckdekor auszuschmücken.

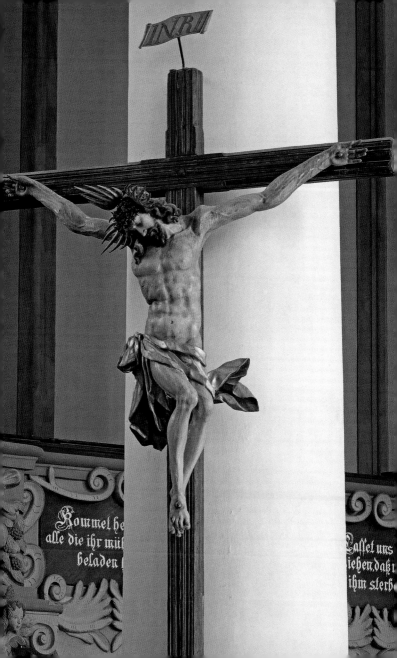

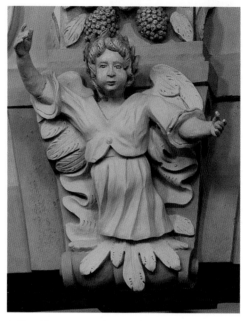

▲ *Engelfigur aus Stuck am Scheitel eines Korbbogens*

Pernasione und sein Trupp betonten die Grate der Kreuzgewölbe durch Stuckrippen, ihre Kreuzungen durch große, an Schlusssteine erinnernde, kreisrund gerahmte Stuckrosetten, die sich aus Akanthusblättern bilden. Die Längs- und Quergurte belegte man mit Blattstäben. Die Einmündungen der Rippen und Gurte in die quadratischen Deckplatten, welche den Säulen- und Pilasterkapitellen aufliegen, wurden durch prächtige Akanthus-Blattwedel kaschiert.

Auch die Leibungen der oberen Fenster wurden durch Stuckprofile besonders gerahmt, während die spätgotischen Fenster und ihre Maßwerke von den barocken Künstlern unverändert akzeptiert wurden.

An den Fronten der Bogenstellungen der Emporen, denen Halbsäulen mit Kompositkapitellen vorgelegt sind, und an den darüberliegenden Emporenbrüstungen steigerte Pernasione das hochbarocke ita-

▲ *Stuckdetail einer Kapitellverzierung*

lienische Dekorationssystem des Raums und führte weitere Zierformen wie Voluten und C-Bögen ein, mit denen er die Brüstungsfelder rahmte. In den Scheiteln der Korbbögen finden sich auch Engelsköpfe mit erregtem Gesichtsausdruck und eine Halbfigur eines bekleideten Engels mit weit ausgebreiteten Armen, darüber hinaus Fruchtgehänge und in den Bogenzwickeln drapierte Tücher. Die Orgelempore ist 1872/79 in neubarocken Formen nach Nordosten erweitert und ihre Brüstung im Zuge der Restaurierung 1896/97 an die der nördlichen und südlichen Emporen angeglichen worden.

Die barocke Neueinwölbung der Marienberger Kirche von 1669 bis 1675 bedeutet eine Erneuerung des spätgotischen Hallenraums, interpretiert im italienisch beeinflussten Zeitstil. Darin zeigt sich das Nachleben der obersächsischen Spätgotik auch noch im evangeli-

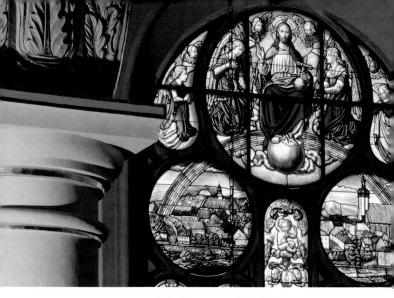

▲ *Ratsfenster, um 1896/97*

schen Kirchenbau des 17. Jahrhunderts, vor allem auch die Eignung der in vorreformatorischer Zeit entwickelten Räume für den lutherischen Gottesdienst. Die in dieser Zeit erneuerten Räume protestantischer Kirchen mit ihren Laubgewinden anstelle herkömmlicher Gewölberippen und ihren Blattwedeln wurden zuweilen als »salomonische Tempel« gedeutet. Beispiele sind die Leipziger Nikolaikirche im Zustand ihrer ersten Barockisierung 1662–80, Sangerhausen, Crimmitschau und Zwönitz. Marienberg ist ein weiteres bedeutendes Beispiel.

Eine Jahrhundert-Restaurierung der Kirche erfolgte 1896/97. Der Architekt Theodor Quentin, der fast gleichzeitig die Pirnaer Kirche und das Langhaus des Freiberger Doms restaurierte, verkürzte den Hauptraum im Westen um ein Joch, trennte ihn gegen die Vorhalle und die Kirchenschiffe durch verglaste Türen und Fenster ab und baute einen querliegenden Kirchensaal, nach oben begrenzt durch die Untersicht der Orgelempore, ein.

Der italianisierende Charakter des Hallenraums wurde zweifellos vom schon genannten Oberlandbaumeister von Klengel von Dresden aus bestimmt. Für die Dekorationsformen ist dies, wie berichtet, nachgewiesen. Klengel hatte 1651 bis 1655 reiche Italienerfahrungen gesammelt, 1661 bis 1665 die bedeutende Kapelle am kurfürstlichen Schloss Moritzburg bei Dresden erbaut und leitete gleichzeitig mit dem Marienberger Projekt den barocken Ausbau des Dresdner Schlossturms.

Die aktuelle Raumtönung der Kirche mit blaugrauen Gewölbeflächen, schilfgrünen Wänden und cremeweißen Säulen sowie den mattgoldenen Akzenten an den Blattstäben und ihren Bändern, Blattwedeln, Kapitellen, Kartuschen ist das Ergebnis der großen Innenrestaurierung von 2005/06. Sie bezieht sich auf das unter der Leitung von Theodor Quentin 1896/97 geschaffene Raumbild und berücksichtigt die damaligen baulichen Veränderungen (Kirchensaal), die farbigen Glasgemälde der sieben großen Fenster im Altarraum und das Erscheinungsbild der dunklen Gestühlsblöcke. In diesem Zusammenhang wurden auch die 1954 übertünchten 32 Inschriften in den Kartuschen der Emporenbrüstungen, biblische Texte, die sich auf die Passion und Auferstehung Christi beziehen, mit vergoldeten Schriftzeichen, wie bereits 1897, restauriert. Selbst den Linoleumboden jener Zeit, der den Eindruck einer Terrazzofläche vermittelt, stellte man wieder her.

Die stark farbigen Glasgemälde der sieben großen östlichen Fenster entstanden in der königlich-sächsischen Hofglasmalerei C. L. Türcke in Zittau. Das »Ratsfenster« im Chorscheitel wurde von der Stadt gestiftet. Auf dem Hauptbild erscheint der thronende Christus. Der von ihm ausgehende Regenbogen der Versöhnung breitet sich über den nachgeordneten Darstellungen des profanen und des geistlichen Marienberg aus: links das Rathaus und die Wohnbauten, rechts die Stadtkirche. In den überwiegend ornamental gestalteten unteren Teilen dieses um 1896/97 geschaffenen Fensters erscheint in der Mitte das Wappen des Deutschen Kaiserreiches, begleitet von den Wappen der Stadt und des Königreiches Sachsen sowie zwei Bergleuten. Die weiteren Fenster, von Privatpersonen gestiftet, bringen Gestalten und Geschehnisse des Alten (links) und Neuen Testaments (rechts) zur Anschauung.

Die Ausstattung

Das bedeutendste Ausstattungsstück der Kirche ist der etwa sechs Meter hohe, den Raum beherrschende **Hauptaltar** [1]. Er wurde im Jahre 1617 aufgestellt, sieben Jahre nach dem großen Stadtbrand, durch den auch der vom reichen Bergbauunternehmer Ulrich Erkel 1564 gestiftete Vorgängeraltar vernichtet worden war.

Das neue, zeitgemäße, wohl mit Unterstützung des Dresdner Hofes geschaffene Altarwerk zeigte sich noch längere Zeit unter der nach dem Brand eingezogenen, von Holzstützen getragenen Bretterdecke des Hallenraums, die erst ein halbes Jahrhundert später durch die zweite, nunmehr barocke Einwölbung ersetzt werden konnte, welche das Raumbild noch heute maßgeblich prägt.

Der vortrefflich proportionierte Altaraufsatz (Retabel) weist in seinem Mittelteil die Gestalt einer Zweisäulenaedikula mit Architrav auf. Dieses Architekturgerüst, eine zur Zeit der Renaissance und des frühen Barock geradezu klassische Form, fasst das Altargemälde ein. Eine Predella von geringer Höhe bildet den Sockel der Aedikula, bekrönt wird sie von einem reich ausgestalteten, auch mit Figuren besetzten oberen Aufsatz (Auszug), der dem Architrav aufsitzt und mit einem Sprenggiebel abschließt.

Ein kleines Bilderpaar in üppig ornamentiertem Rahmen, gestützt auf Konsolen mit grotesken Gesichtern, erweitert seitlich der Aedikulasäulen nach links und rechts außen dieses Altarkunstwerk des sonst wenig bekannten Meisters, des Schreiners Andreas Hellmert. Diese »Wangen« sind rudimentäre Nachfolger der Flügel mittelalterlicher Wandelaltäre, hier allerdings als Standflügel angebracht.

Aufwendig ist auch die Oberflächenbearbeitung des Retabels: Die hellen Flächen, meist in der Hintergrundebene, sind poliert und täuschen weißen, die Azuritfassungen der Säulen und deren kristalline Strukturen farbigen Marmor vor. Säulenschäfte, Kapitelle, Konsolen und der reiche Ornamentdekor sind vergoldet.

Die fünf Gemälde des Altars sind Werke des Malers und Radierers Kilian Fabritius, der um 1585 in Annaberg geboren wurde, 1610 in Dresden und 1612 in Rom nachweisbar ist und seit 1618 als Hofmaler

Hauptaltar von Andreas Hellmert, 1617 ▶

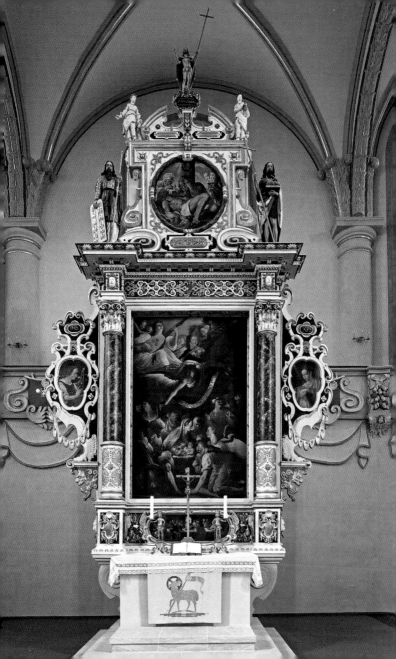

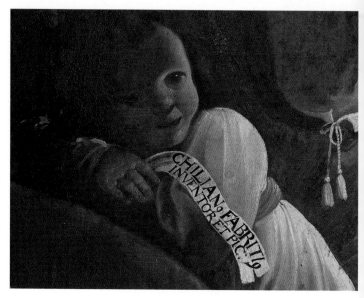

▲ *Spruchband aus dem Hauptaltargemälde von Kilian Fabritius*

des Kurfürsten Johann Georg II. in Dresden wirkte, wo er 1633 starb. Thema des Hauptbildes ist die Christgeburt, ein Nachtstück, welches die Heilige Familie und herbeieilende und anbetende Hirten mit einem Engel zeigt. Ein herabschwebender Engel präsentiert ein Schriftband mit dem Friedensgruß in hebräischen Buchstaben, über ihm, auf einer Wolke, haben sich weitere Engel zu einem Konzert zusammengefunden.

Ein Hirtenkind hält ein Schriftband mit der Künstlersignatur »Chilian Fabriti Inventor et Pic.« (Erfinder und Maler), das Zaumzeug des Esels zeigt ein Metallschild mit Aufschrift »Damnare potest, qui meloria facit« (Vedammen kann, wer es besser macht), schließlich liest man am Halsband eines Hundes die Datierung »1616«.

Das Gemälde des Fabritius ist im weiteren Sinne – besonders hinsichtlich der Nachtstimmung – von Correggios berühmtem Heilige-

Nacht-Bild (1522/30) beeinflusst, das ihm auf seiner Italienfahrt bekannt geworden sein kann. Die Inschriften sprechen im Übrigen sowohl für den Witz als auch für das Selbstbewusstsein des Malers, dessen weiteres Werk sonst kaum bekannt ist.

Die Bilder der seitlichen Wangen veranschaulichen in sinnvoller Nähe zum Geburtsbild die Verkündigung an Maria: Links erscheint der Erzengel Gabriel mit dem Lilienattribut, rechts Maria, die künftige Gottesmutter. Diesem Bildprogramm der Verkündigung und Geburt sind unten in der Predella das Letzte Abendmahl und oben im Auszug die Beweinung des toten Christus durch Maria und Johannes unter Teilnahme des Joseph von Arimathia in der Vertikale zugeordnet. Das im Vordergrund expressiv dargestellte abgewinkelte Bein des liegenden Christus belegt die besonderen manieristischen Tendenzen im Stil des Malers.

Die etwas steifen Schnitzfiguren, die seitlich des Auszuges auf dem Architrav stehen, sind einige Jahrzehnte älter als der Altar und stammen aus einem anderen Zusammenhang, ordnen sich aber in das Bildprogramm ein: links Moses mit den Gesetzestafeln, der für die alttestamentliche Gottesoffenbarung steht, rechts Johannes der Täufer, der das Erscheinen des Messias verheißt. Die Figur des triumphierenden auferstandenen Christus schließt die Komposition und die Thematik ab. Die üppige Ornamentik am Retabel – Beschlagwerk, Voluten und Knorpelformen – ist charakteristisch für die manieristische Phase der deutschen Spätrenaissance.

Ein **Zinnkruzifix** von 1821 und zwei seltene **Bergmannsleuchter**, barocke Zinnfiguren von 1614 in zeitgenössischer Paradetracht, schmücken die Altarmensa. Vom Marienberger Zinngießer Johann Gottfried Klemm wurde 1743 die Haltung je eines Armes jeder Figur dergestalt verändert, dass er einen Kerzenteller tragen und somit als Lichtträger fungieren kann. Auf dem zusätzlich angebrachten barocken Fuß ist diese Veränderung und Umdeutung Klemms datiert.

In der Mitte vor dem Altar ist der **Taufstein [2]** von 1860 aus einheimischem weißen Marmor, mit Zinnbecken von 1729, aufgestellt. In Nähe des Altars befanden sich ehemals besondere barocke Kirchenstühle, darunter diejenigen der Vertreter des Bergamtes von 1678.

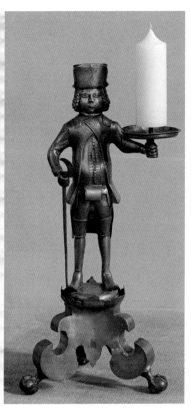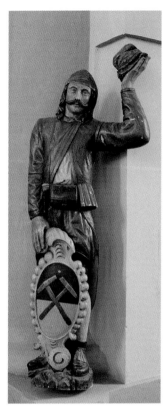

▲ *Bergmannsleuchter vom Altar, 1614, Fuß 1743, und lebensgroße Schnitzfigur eines Bergmanns vom ehemaligen Bergamtsgestühl, 1678*

Teile dieses Mobiliars sind in der Kirche noch vorhanden. Von herausragender Bedeutung sind die beiden ursprünglich zum Bergamtsgestühl gehörigen lebensgroßen **Schnitzfiguren von Bergmännern** [**3, 4**] in ihrer Arbeitskleidung mit Kapuzenkittel, Brusttasche und Arschleder, die jeweils mit einer erhobenen Hand eine Erzstufe präsentieren, mit der anderen Hand je eine Kartusche halten, die das kurfürst-

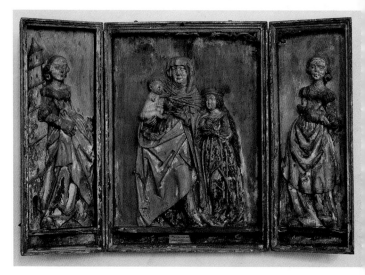

▲ *Spätgotischer Flügelaltar mit Reliefdarstellungen, Anna Selbdritt, links hl. Barbara, rechts hl. Katharina (?), 1527*

liche Wappen (links) bzw. das der Knappschaft (rechts) trägt. Für eine alte Bergstadt wie Marienberg sind diese 1678 entstandenen, farbig gefassten Figuren, die an den seitlichen Aufgängen zum Altarraum Platz gefunden haben, von unschätzbarem kulturhistorischen Wert!

Das **Kriegerdenkmal** [5] an der Nordseite des Altarraumes wurde 1924 errichtet. Wohl aus dem 16. Jahrhundert stammen die beiden ältesten Lüster in Altarnähe, deren jeweils vier Arme in Rosetten enden.

Im Südteil des Altarraumes hat auch ein kleiner spätgotischer **Flügelaltar** [6] von 1527 Aufstellung gefunden, der sich ursprünglich in der Fabian-Sebastian-Kapelle vor dem Zschopauer Tor befand und die Reformation von 1539 überdauert hat. Das Schnitzrelief im Schrein zeigt eine Anna-Selbdritt-Gruppe, in der Maria mädchenhaft klein erscheint, und ihre Mutter, die von den Bergleuten einst hochverehrte hl. Anna, die das Jesuskind trägt. Auf den Flügeln erscheinen, ebenfalls als Reliefs, die hl. Barbara und eine weitere Heilige, wahrscheinlich

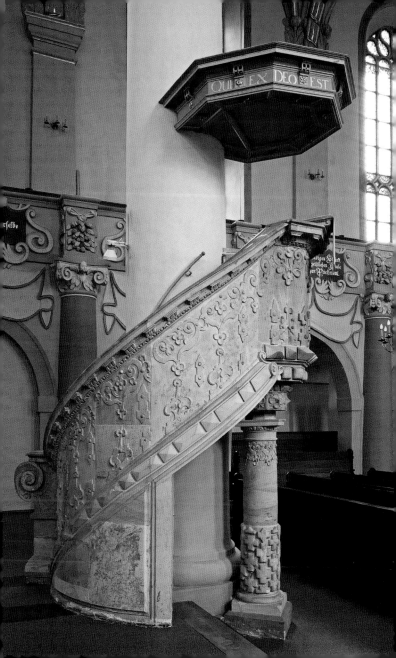

Katharina. Die Bemalung der jeweiligen Rückseiten ist weitgehend verloren.

Die **Kanzel** [**7**] aus Sandstein, das Werk eines bisher unbekannten Meisters, entstand nach dem Brand von 1610 und war ursprünglich farbig gefasst. Der polygonale Kanzelkorb, an den ein gewendelter Treppenaufgang anschließt, ruht auf einer toskanischen Säule. Die Oberflächen aller Teile sind mit typischem Spätrenaissanceornament wie Beschlagwerk, Klötzchen- und Diamantfriesen reich verziert. Der Schalldeckel wurde 1896 hinzugefügt.

An der nördlich gegenüberliegenden Säule ist ein lebensgroßer **Kruzifixus** [**8**] mit stark bewegtem Corpus angebracht (Abb. S. 15). Die Skulptur gehört nach der Überlieferung zu den bald nach der Katastrophe 1610 angeschafften neuen Ausstattungsstücken.

Im nördlichen Seitenschiff ist eine schwere **Eichentruhe** [**9**] mit seitlichen Traggriffen aufgestellt, die in das frühe 17. Jahrhundert zu datieren ist und deren Provenienz nicht zuletzt aufgrund der Inschriften als niederländisch oder norddeutsch bezeichnet werden kann. Ihre Front zeigt zwischen Hermenpilastern vier Reliefs, welche die Verkündigung an Maria, die Geburt, die Kreuzigung und die Auferstehung Christi zeigen. Das bemerkenswerte Möbel, vielleicht eine Stiftung aus der Notzeit nach dem Stadtbrand, stand ehemals in der Sakristei und diente zur Aufbewahrung der kostbaren liturgischen Geräte.

1896/97 entstand das noble **Kirchengestühl** im Hauptraum und auf den Emporen; die Bänke zeichnen sich durch dekorative Schnitzereien und Malereien aus.

Die bestehende **Orgel** der Kirche, die vierte seit dem 16. Jahrhundert, wurde 1879 nach siebenjähriger Bauzeit auf der erweiterten Westempore eingeweiht. Das bedeutende Werk des sächsischen Orgelbauers Carl Eduard Schubert weist 51 klingende Register auf drei Manualen und Pedal sowie insgesamt 3158 Pfeifen auf. Schubert gelang es, das barocke Klangbild des berühmten Orgelbauers Gottfried Silbermann, als dessen künstlerischer und technischer Nachfahre er sich verstand, mit dem romantischen Klangideal seiner Zeit zu verbinden. Der Orgelprospekt folgt stilistisch dem Rundbogenstil des 19. Jahrhunderts.

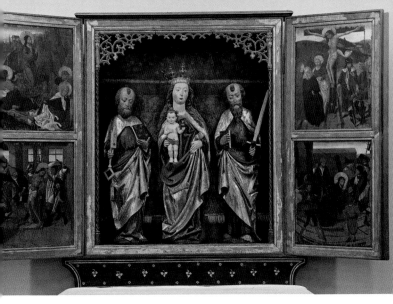

▲ *Lengefelder Altar, Anfang 16. Jh., geöffneter Zustand*

Im 1896/97 eingebauten Kirchensaal ist der sogenannte **Lengefelder Altar** [**10**] aufgestellt, ein 1827 erfolgtes Geschenk der kleinen benachbarten Stadt Lengefeld an die Marienberger Gemeinde. Der spätgotische Flügelaltar aus dem beginnenden 16. Jahrhundert wird einer Freiberger Werkstatt zugeschrieben; er wurde im Jahre 2000 restauriert. Im geöffneten Zustand erscheinen im Schrein gefasste Schnitzfiguren der Maria mit Kind, begleitet von den Apostelfürsten, den hll. Petrus und Paulus; das Jesuskind ist eine Replik von 1964. Die Flügel sind bemalt, dargestellt sind Szenen der Passion Christi. Im geschlossenen Zustand zeigen sie die vier Evangelisten mit ihren Attributen, die Malschichten sind allerdings stark zerstört.

Das Prunkstück der Vorhalle mit ihrem spätgotischen Gewölbe ist der neuerdings restaurierte, zehnarmige, aus rund zweitausend Glasteilen bestehende **Lüster**, der nach einer aktuellen Expertise in die Zeit um 1600 datiert wird und im Gebiet von Seiffen gefertigt worden ist.

So wie die Bergmannsleuchter am Altar, die älteren Lüster des Altarraumes wie auch die jüngeren im Hauptraum bezeugt dieser prächtige Leuchter die bis zur Gegenwart im Erzgebirge in verschiedener Weise tradierte Lichtsymbolik, die in historischer Zeit als strahlende Gegenwelt zum schweren Werk des Bergmanns im dunklen Schacht erlebt wurde. In vielfältiger Art hat sie sich in dieser Landschaft auch mit dem Weihnachtsgeschehen und weihnachtlichen Bräuchen verbunden.

In der Vorhalle, darüber hinaus auch auf der Orgelempore, haben sich einige **Epitaphien** [11] aus der Barockzeit erhalten, die an Marienberger Pastoren, Bergbeamte, Stadtbürger und ihre Ehefrauen erinnern, wie an den Pastor Chrysostomos Lehmann († 1643), den Bürgermeister Peter Eckstein († 1706) und seine Ehefrau Rahel sowie Susanna Siegel († 1706), Ehefrau eines Bergmeisters (weitere Epitaphien zurzeit im Depot). Präsentiert wird in diesem Raum auch die Wetterfahne der Kirche von 1617, erneuert 1643, und eine historische Turmkugel.

Schließlich ist auf besondere barocke Schätze in der Sakristei zu verweisen: Hostiendosen, Abendmahlskelche und eine Kanne sowie ein vergoldeter Augsburger Kelch von 1732. Ein geschnitztes Altarkruzifix wurde von böhmischen Glaubensflüchtlingen 1630 der Marienberger Kirche als Geschenk übergeben.

Literatur

Georg Dehio. Handbuch der deutschen Kunstdenkmäler. Sachsen II, Regierungsbezirke Leipzig und Chemnitz, München, Berlin 1998. – Kratzsch, Klaus. Bergstädte des Erzgebirges. Städtebau und Kunst zu Zeit der Reformation, München/Zürich 1972. – Kratzsch, Klaus. Marienberg – eine Idealstadt der Renaissance, in: Herzog Heinrich der Fromme (1473 – 1541), Freiberg 2007 (Freiberger Altertumsverein, hrsg. von Yves Hoffmann und Uwe Richter). – Löffler, Fritz. Die Stadtkirchen in Sachsen, Berlin o. J. (1973). – Magirius, Heinrich. Denkmalpflege an Kirchenbauten der obersächsischen Spätgotik, in: Denkmale in Sachsen, Weimar 1978, S. 160 – 209. – Oßmann, Harald / Hermann, Thomas. Sanierunskonzept St. Marienkirche, Marienberg 2002. – Roitzsch, Paul. Die Marienkirche zu Marienberg (= Das christliche Denkmal, Heft 76), Berlin 1969. – Steche, Richard. Beschreibende Darstellung der älteren Bau- und Kunstdenkmäler des Königreiches Sachsen, 5. Heft, Amtshauptmannschaft Marienberg, Dresden 1885.

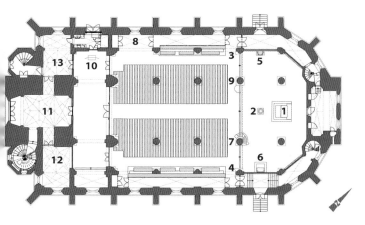

▲ *Grundriss*

1 Hauptaltar
2 Taufstein
3 Bergmannsfigur mit kursächs. Wappen
4 Bergmannsfigur mit Bergbauemblem
5 Kriegerdenkmal
6 Flügelaltar »Anna Selbdritt«
7 Kanzel
8 Eichentruhe

9 Kruzfixus
10 Lengefelder Altar
11 Epitaphien u. a. Siegel und Eckstein
12 Rippengewölbe mit Bildnisköpfen Wolf Blechschmidts?, Löwe und Kind
13 Rippengewölbe mit Bildnisköpfen Kurfürst August und Gemahlin Anna?

St. Marien in Marienberg (Sachsen)
Ev.-Luth. St.-Marien-Kirchgemeinde
Freiberger Straße 2, 09496 Marienberg
Tel. 03735/22238 · Fax 03735/62138
E-Mail: pfarramt@kirche-marienberg.de
www.st-marien-marienberg.de

Aufnahmen: Bildarchiv Foto Marburg (Foto: Uwe Gaasch).
– Seite 2, Grundriss: Archiv Kirchgemeinde.
Druck: F&W Mediencenter, Kienberg

Titelbild: *Ansicht der Kirche von Westen*
Rückseite: *Innenansicht nach Osten*

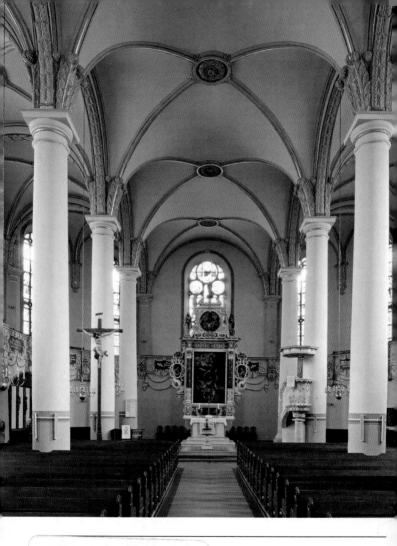

... NR. 514
... e 2010 · ISBN 978-3-422-02268-3
... rlag GmbH Berlin München
... ße 90e · 80636 München
... er.de